春联挥毫必备

王羲之草书集字春联

U0146296

沈浩 编

上海书画出版社

出版说明

『爆竹声中一岁除，春风送暖入屠苏。千门万户瞳瞳日，总把新桃换旧符。』王安石的《元日》诗描绘了一幅宋代的春节风俗图：燃爆竹、饮屠苏酒、换桃符。然而，早在一千年前的五代后蜀孟昶那里，桃符已以一副书为『新年纳余庆，嘉节号长春』的春联悄悄改变了形式与内涵……鲜艳的红纸取代了长方形桃木板，吉祥的联语取代了『神荼』、『郁垒』的名字或画像，其寓意也由原来的驱邪避灾转向了求安祈福。春节是我国农历年中第一个也是最重要的传统节日，春联在辞旧岁迎春的同时，也渗进了农业社会人们朴素的生活理想：国泰民安、人寿年丰、家庭和睦、事业顺利。春联对仗的联语不仅是文字的精妙组合与书法的多样呈现，更是人们美好生活祈向的承载。这些生活祈向，虽然穿越古今，却经久不衰，回荡在一代代人的内心深处。作为这些生活祈向的载体，作为从古代派往现代的使者，春联的命运也同样历久弥新。无论大江南北、农村城市，抑或雅俗贵贱、穷达贫富，在喜气盈门的春节里，都不能没有春联的表达与塑造！

我社出版的『春联挥毫必备』系列，集名家名帖之字，成行气贯通之联。一家一帖集成一书，其内容又以类相从编排，不仅从形式到内容上有力地保证了全书的一致性与连贯性，更便于读者有针对性地、分门别类地欣赏、临摹、创作之用。可以说，一编握手中，一切纳眼底，从书法的字体书体，到文字的各种情感表达，及隐藏其后的对生活的深刻理解与美好祈向，都能在本书中找到满意的答案。

上海书画出版社

目录

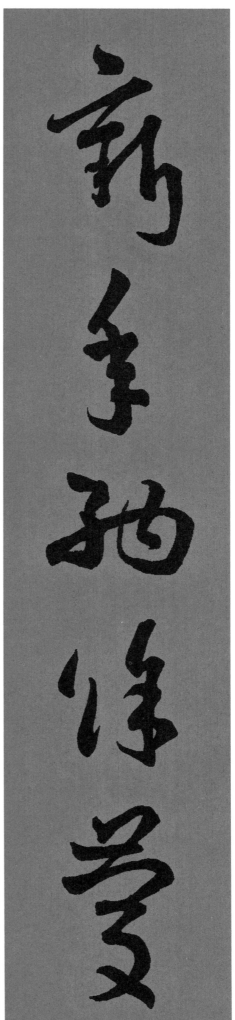

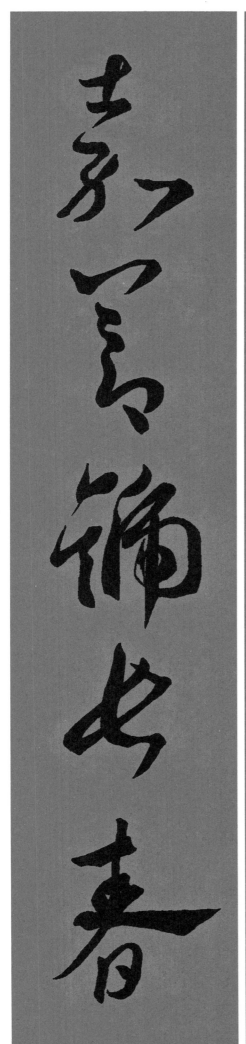

上联　新年纳余庆
下联　嘉节号长春

上联　新年纳余庆
下联　嘉节号长春

四域东风度

中华气象新

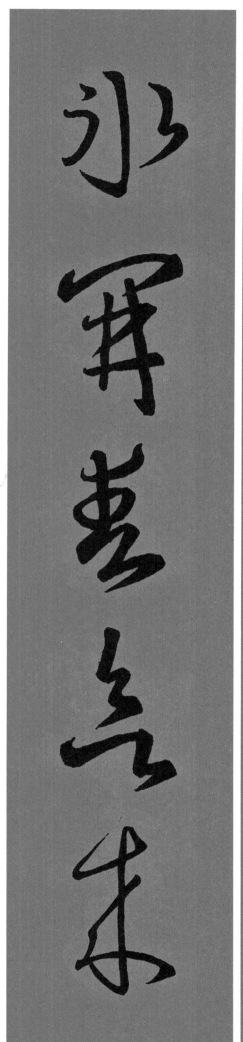

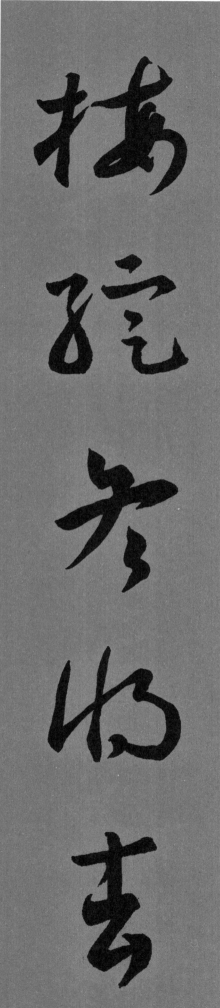

上联 梅绽冬将去

下联 冰开春欲来

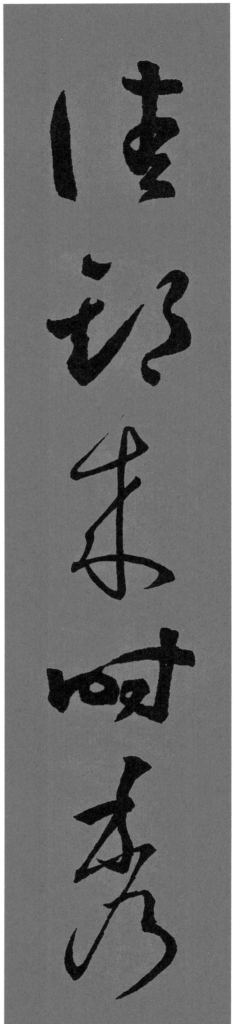

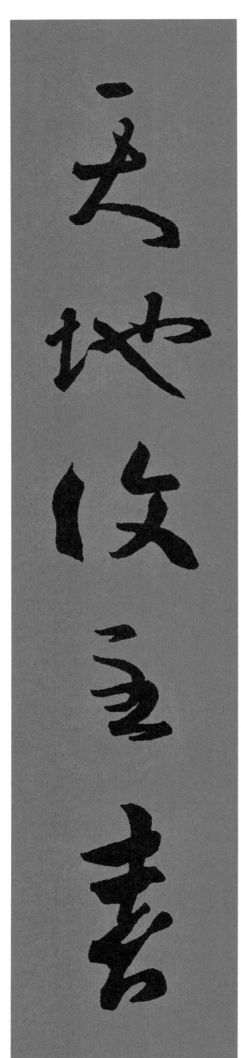

上联 佳期来时秀
下联 天地复至春

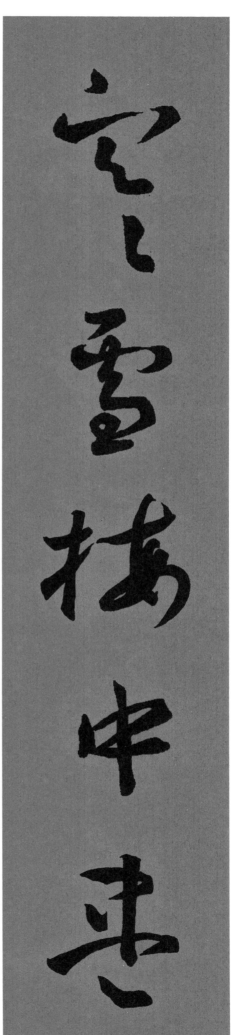

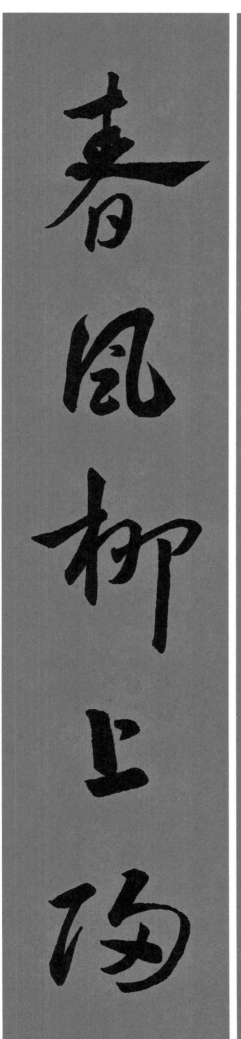

上联　寒雪梅中尽
下联　春风柳上归

上联　寒雪梅中尽
下联　春风柳上归

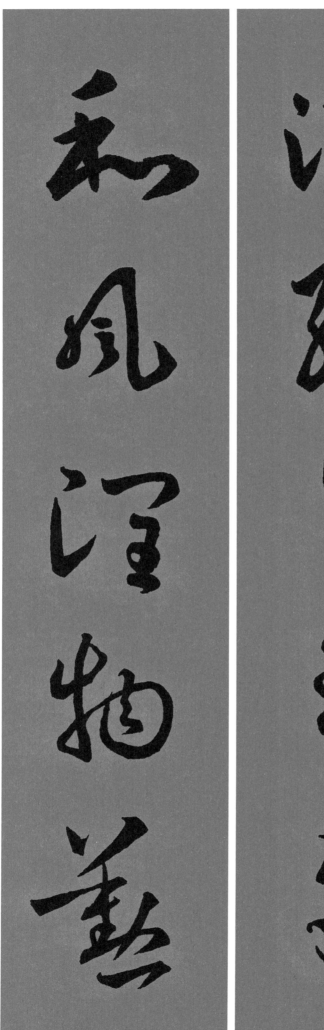

上联｜波绿生春早

下联｜和风润物勤

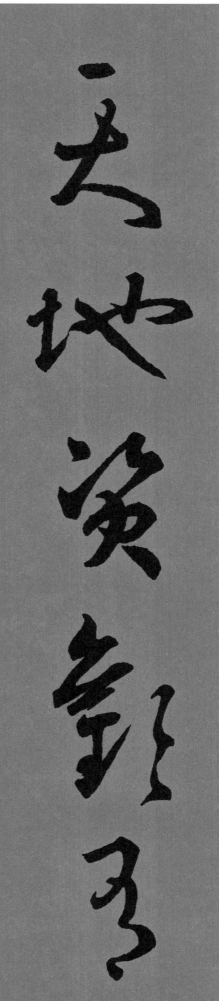

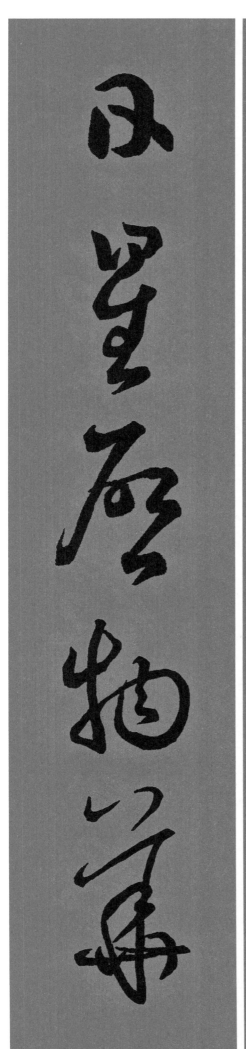

7

上联 天地资欢有
下联 日星启物华

立德隆礼吉庆

蹈规履信长春

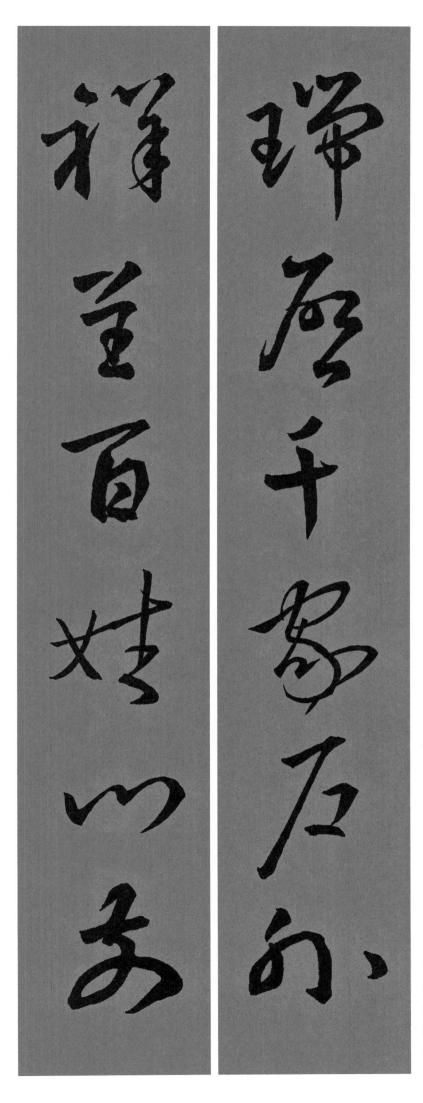

上联　瑞启千家户外
下联　祥呈百姓门前

草色遥看已有

春水隆积渐消

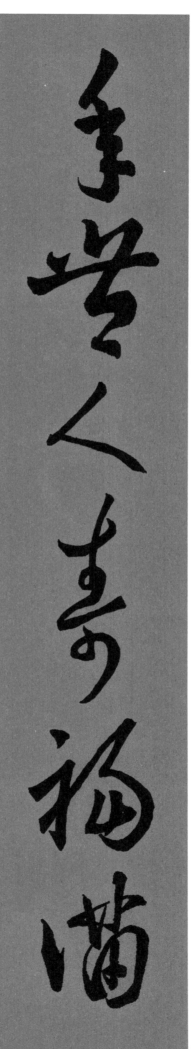
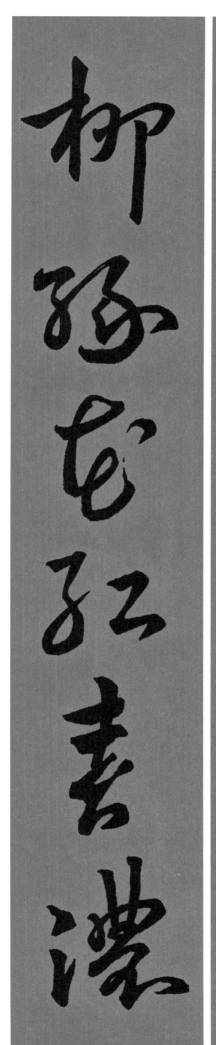

上联 年丰人寿福满
下联 柳绿花红春浓

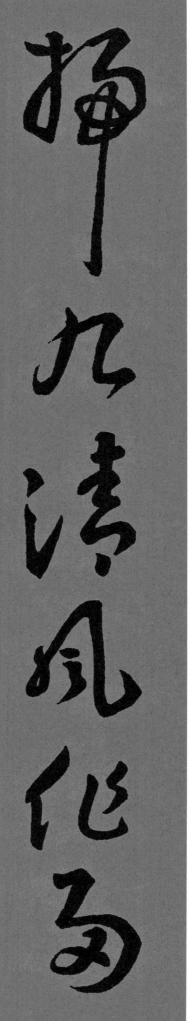

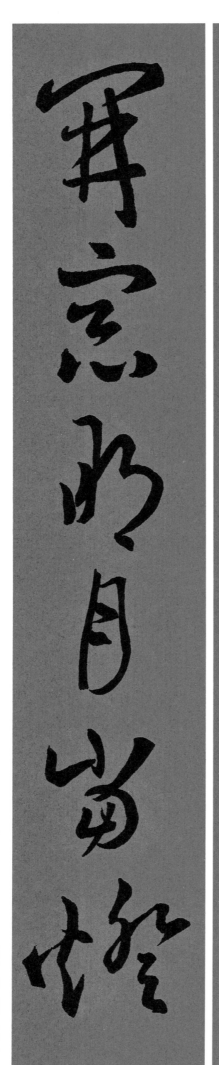

上联一扫几清风作帚

下联一开窗明月当灯

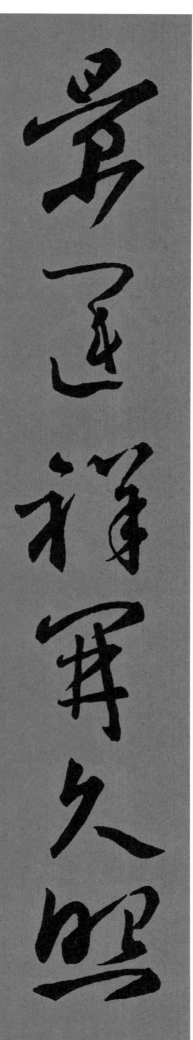

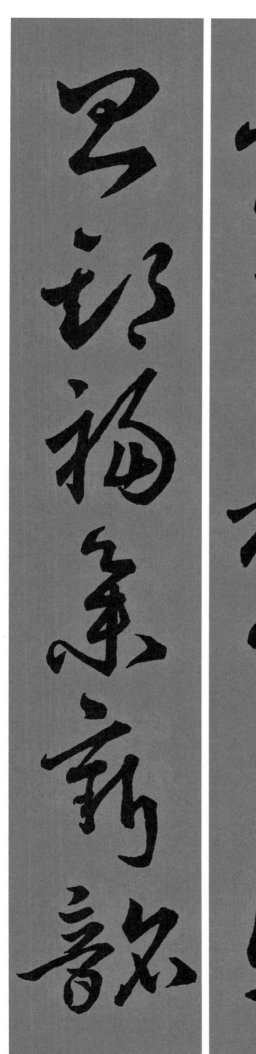

景运祥开久照

昌期福集新韶

王羲之草书集字春联——通用春联

13

上联 景运祥开久照

下联 昌期福集新韶

雅言诗书执礼

三友直谅多闻

两渡桥人剪彩

碧海渡鸟依春

上联 — 两两渡桥人剪彩

下联 — 双双衔绶鸟依春

瑞雪后随千钟粟

晴阳先洒万斗金

上联｜瑞雪后随千钟粟

下联｜晴阳先洒万斗金

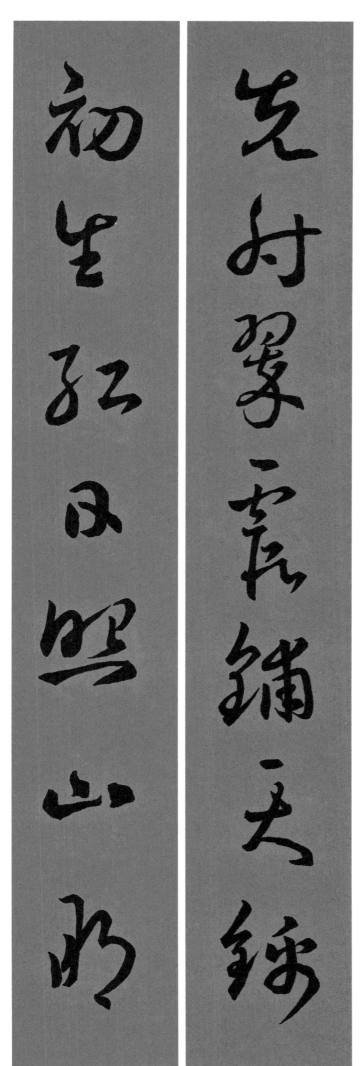

先射翠霞铺天锦

初生红日照山明

上联 | 先射翠霞铺天锦
下联 | 初生红日照山明

梁上燕子衔春色

池边柳丝系东风

上联 梁上燕子衔春色
下联 池边柳丝系东风

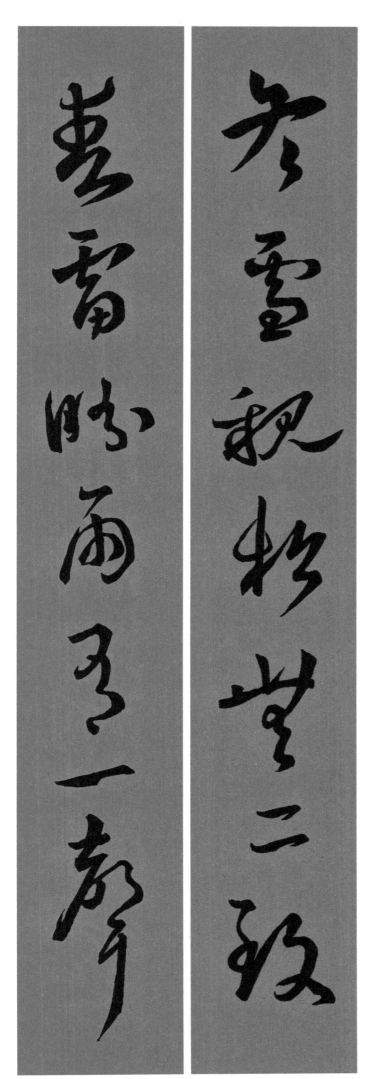

上联 | 冬雪亲松无二致

下联 | 春雷盼雨有一声

壁带风微翔彩燕

书衣香静响铜龙

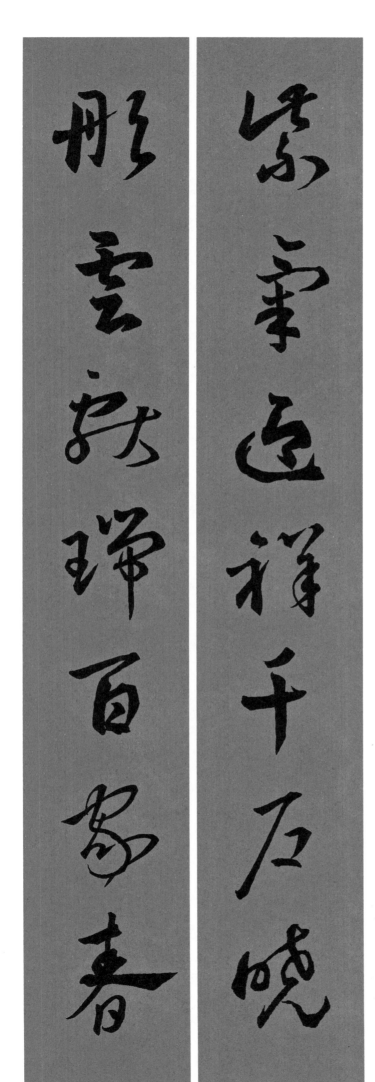

上联 | 紫气迎祥千户晓

下联 | 彤云献瑞百家春

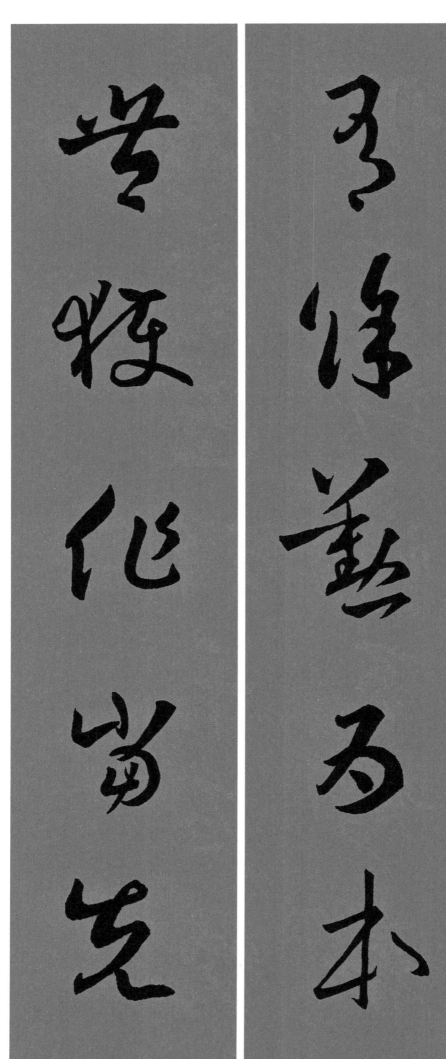

上联 有余勤为本
下联 丰获作当先

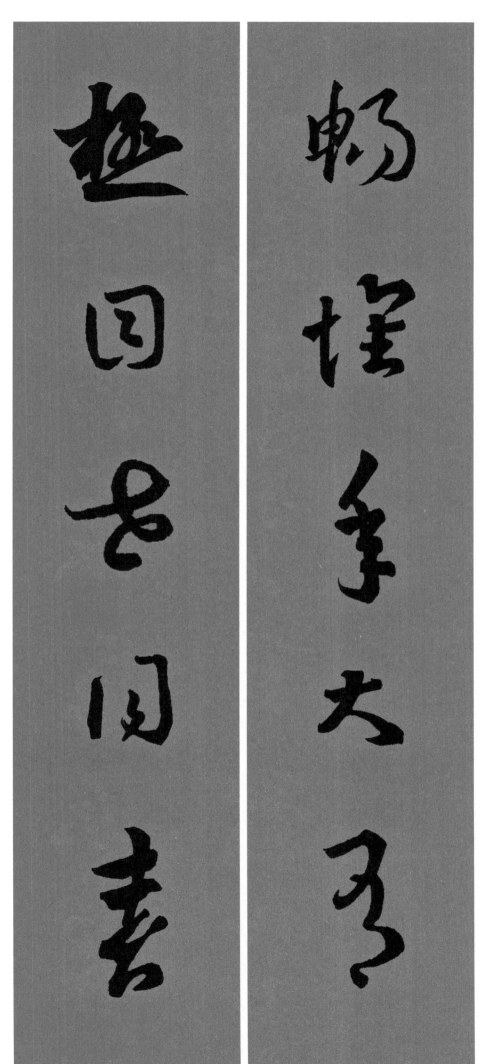

上联 — 畅怀年大有

下联 — 极目世同春

上联 — 畅怀年大有

下联 — 极目世同春

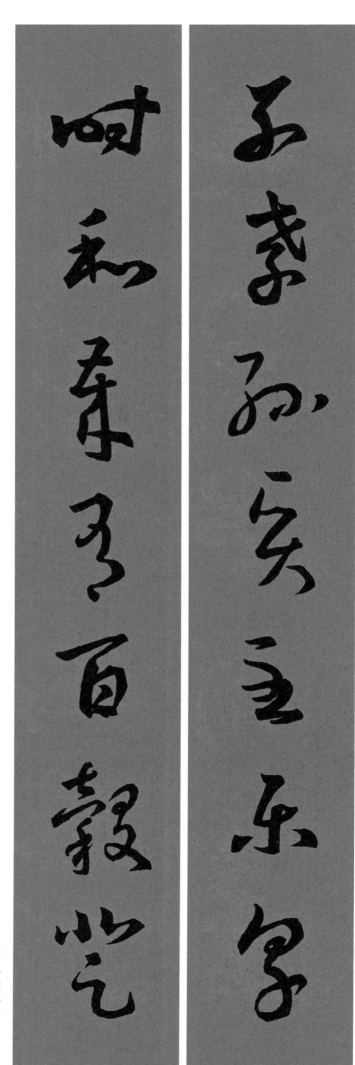

上联｜子孝孙贤至乐享

下联｜时和岁有百谷登

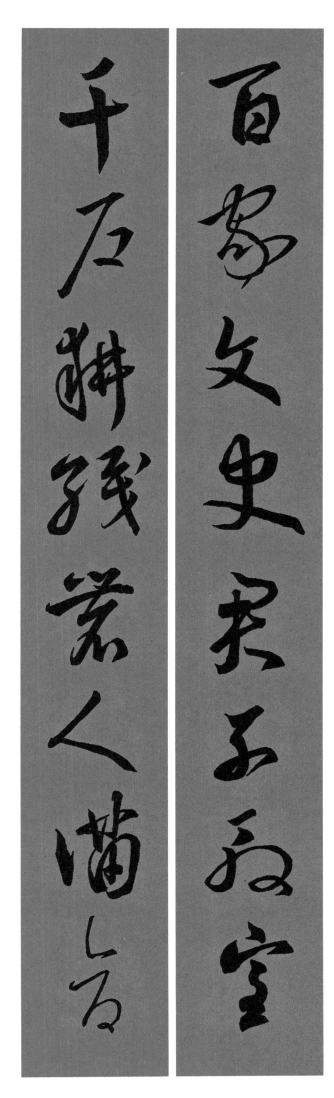

上联｜百家文史君子殷室
下联｜千户耕织农人满仓

上联｜百家文史君子殷室
下联｜千户耕织农人满仓

雨足田肥人和年稔

兴农课士问俗观风

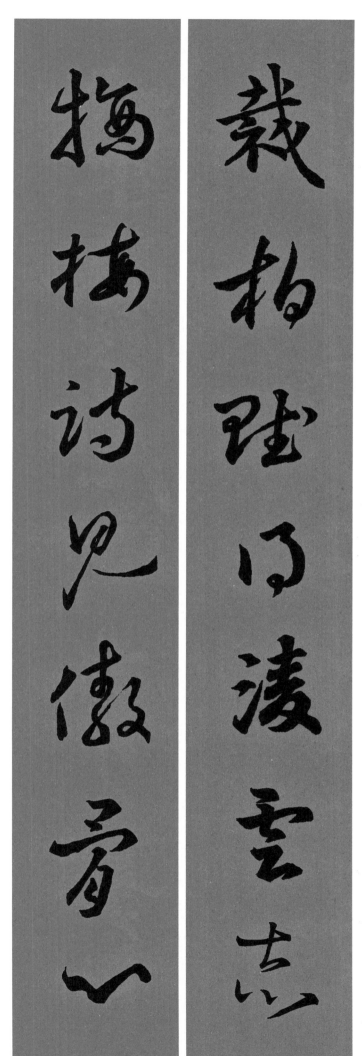

上联 裁柏赋得凌云志
下联 摘梅诗见傲骨心

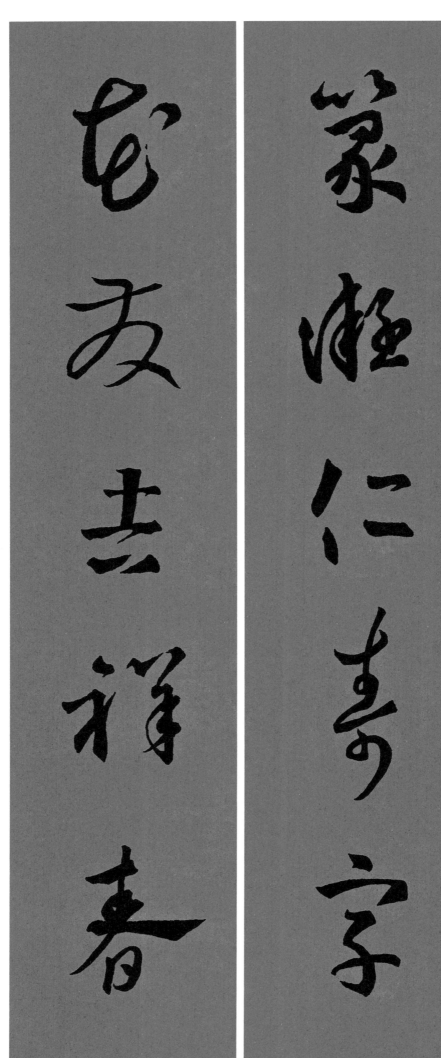

篆凝仁寿字

花发吉祥春

上联｜篆凝仁寿字
下联｜花发吉祥春

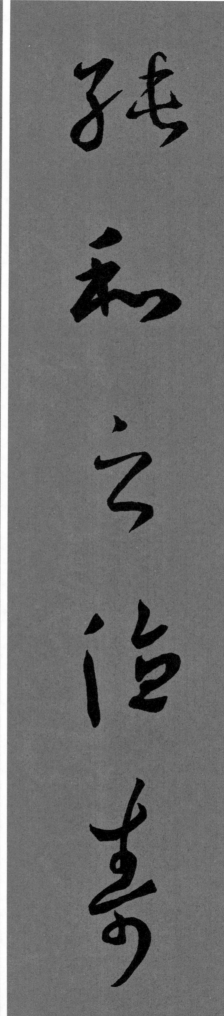

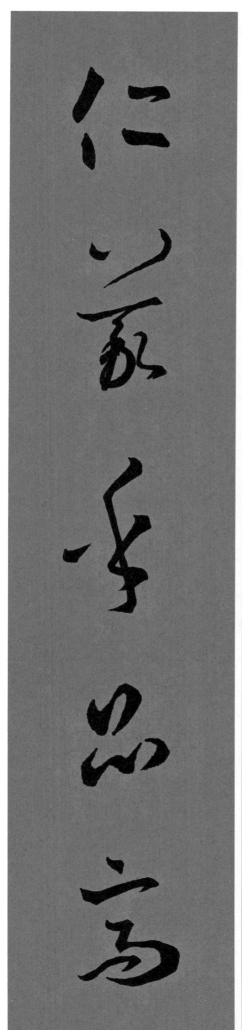

上联｜纯和之德寿
下联｜仁义平品高

作士唯明克久

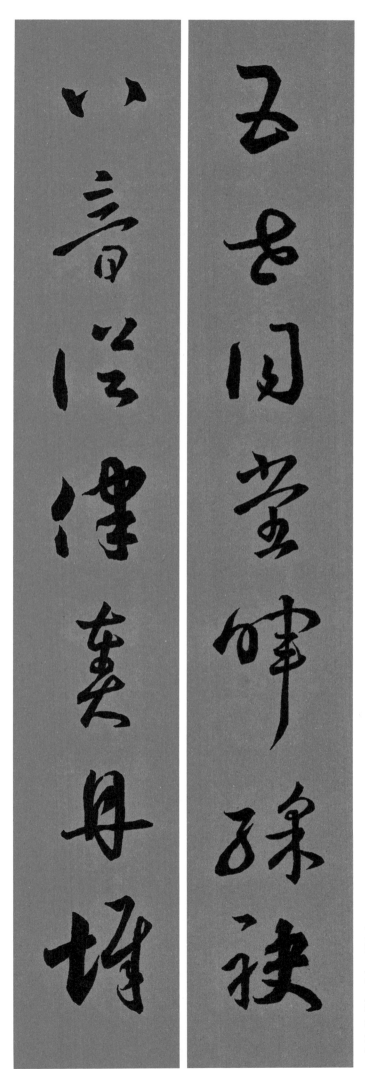

上联 — 五世同堂晖彩袂

下联 — 八音从律奏丹墀

八表山川征乐寿

重霄日月烛升恒

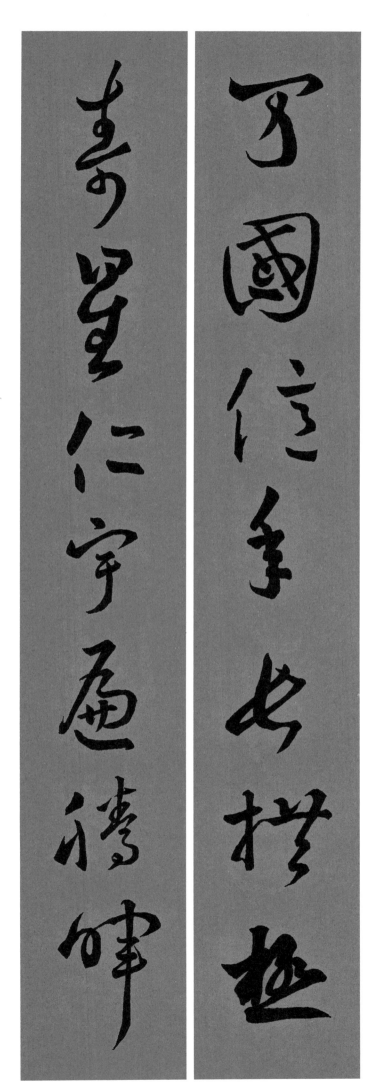

上联｜万国亿年长拱极

下联｜寿星仁宇遍腾晖

德取延和谦则利

功资养性寿而安

上联｜德取延和谦则利
下联｜功资养性寿而安

王羲之草书集字春联 — 福寿春联

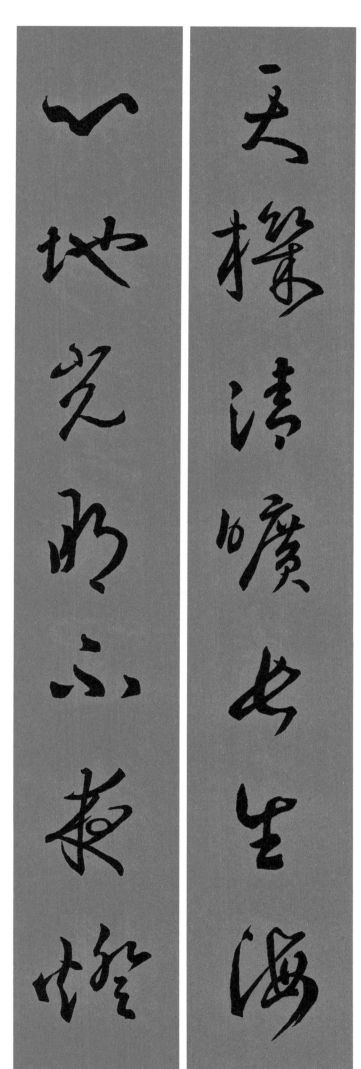

上联┃天机清旷长生海

下联┃心地光明不夜灯

神州一庆宜年酒

天地俱欢荐寿新

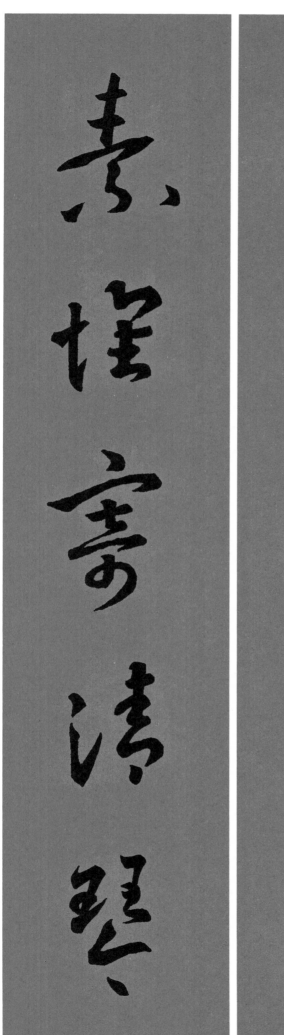
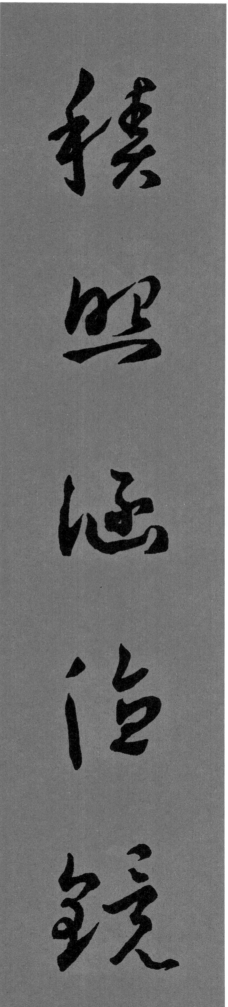

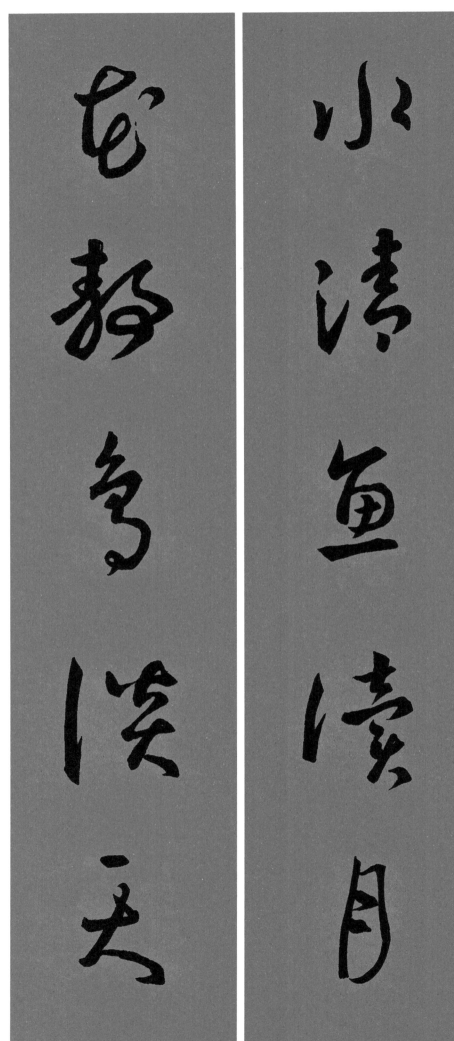

上联 水清鱼读月
下联 花静鸟谈天

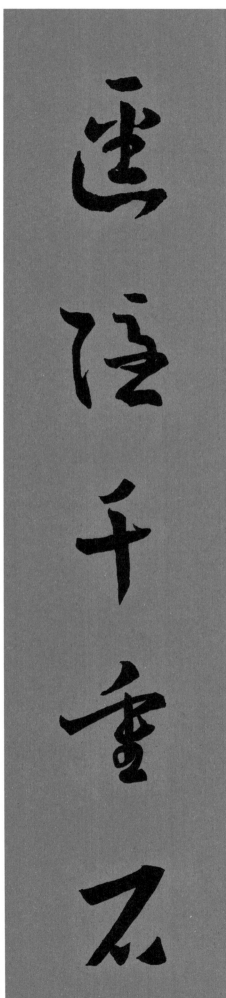

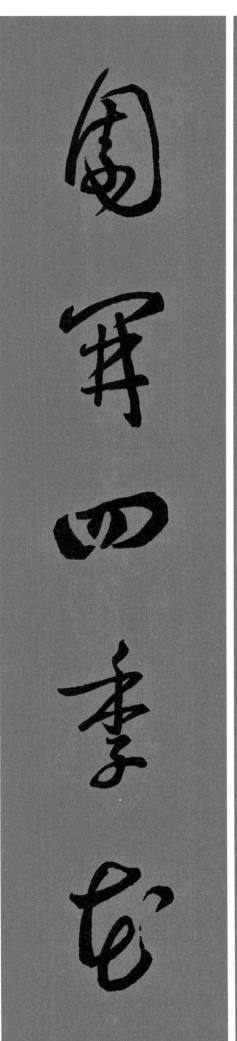

上联一 径隐千重石

下联一 园开四季花

声華满冰雪

節操方松筠

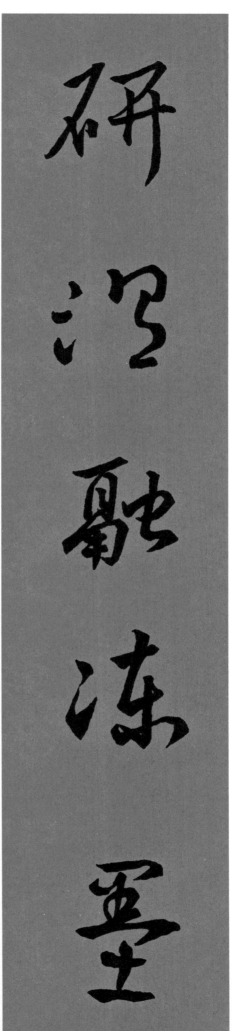

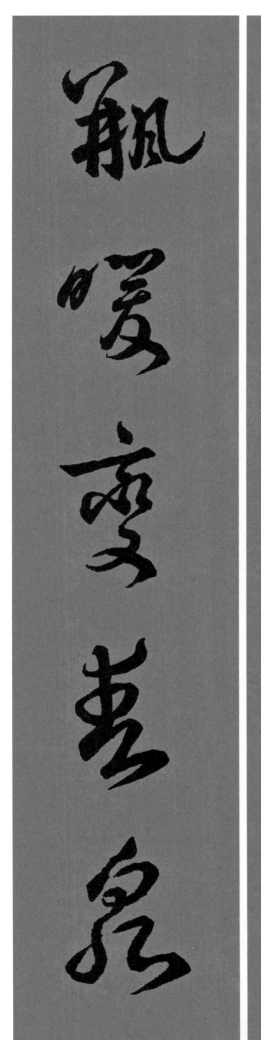

上联｜研温融冻墨

下联｜瓶暖变春泉

上联｜研温融冻墨
下联｜瓶暖变春泉

祥云辉映汉官紫

春光绣画秦川明

上联一 祥云辉映汉官紫
下联一 春光绣画秦川明

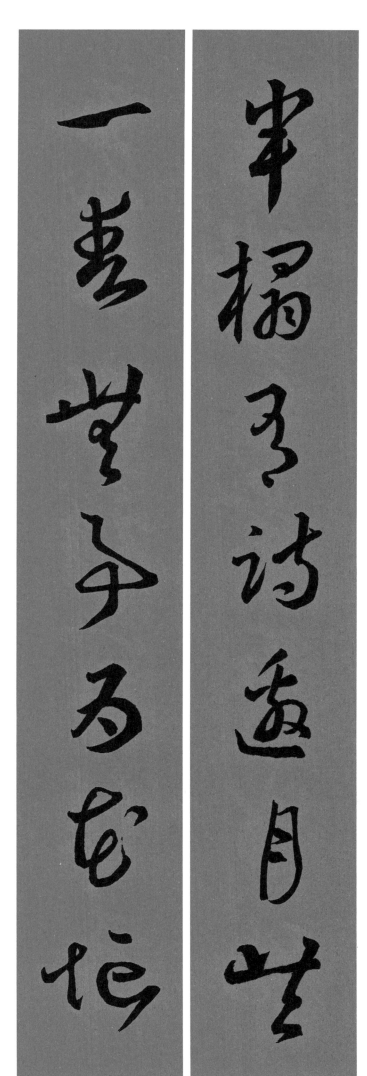

上联 半榻有诗邀月共

下联 一春无事为花忙

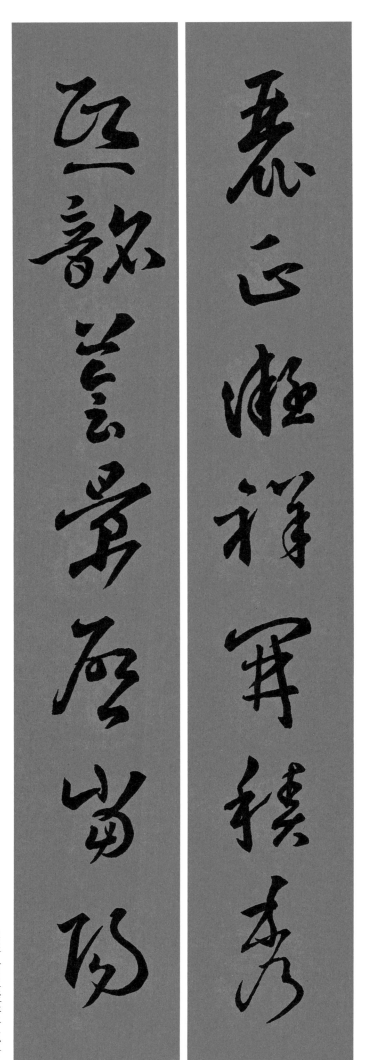

上联｜丽正凝祥开积秀
下联｜熙韶荟景启当阳

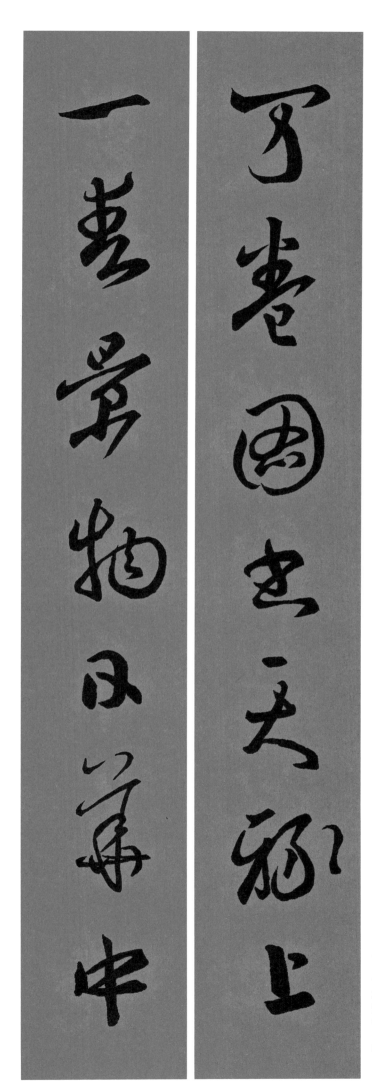

上联｜万卷图书天禄上
下联｜一春景物日华中

春随奇学千年艳

人与梅花一样红

上联　春随香草千年艳
下联　人与梅花一样红

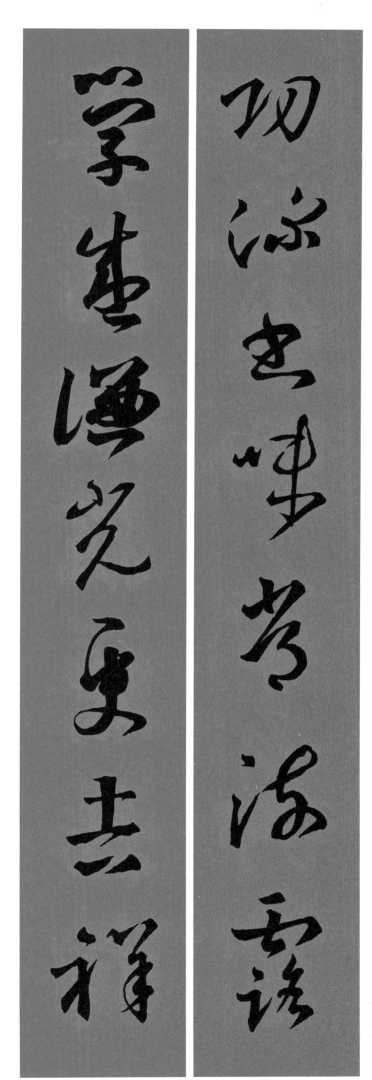

上联｜功深书味常流露

下联｜学盛谦光更吉祥

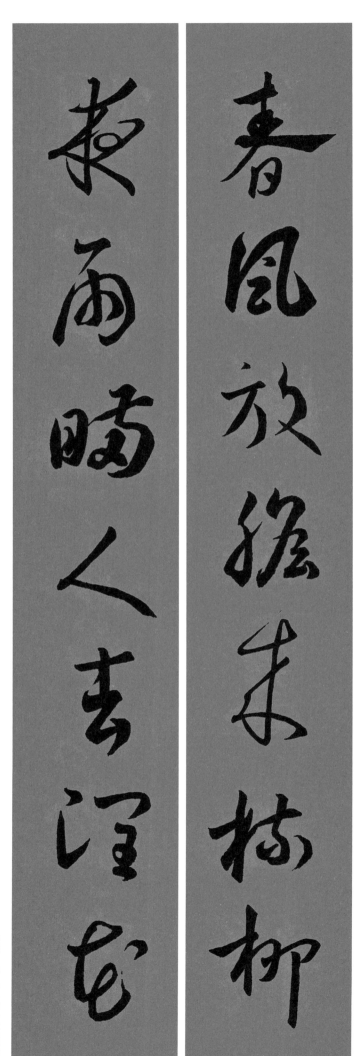

上联 春风放胆来梳柳

下联 夜雨瞒人去润花

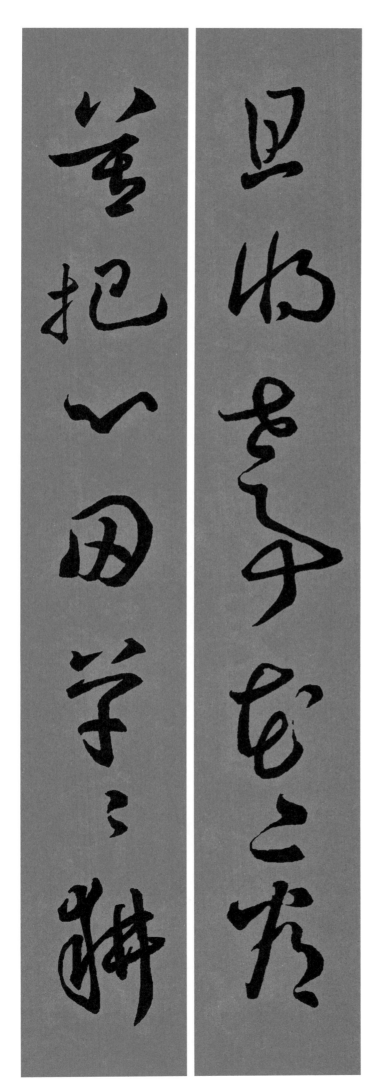

上联　且将世事花花看
下联　莫把心田草草耕

秋实春华学人所属

礼门义路君子安居

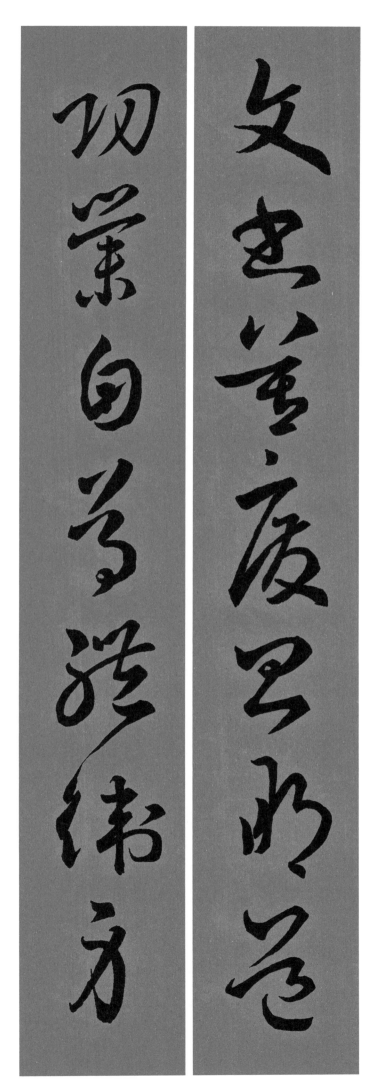

上联｜文书莫废昌明道
下联｜功业自尊体卫身

气淑年和众生咸遂

冰凝镜澈百姓为心

上联｜气淑年和众生咸遂
下联｜冰凝镜澈百姓为心

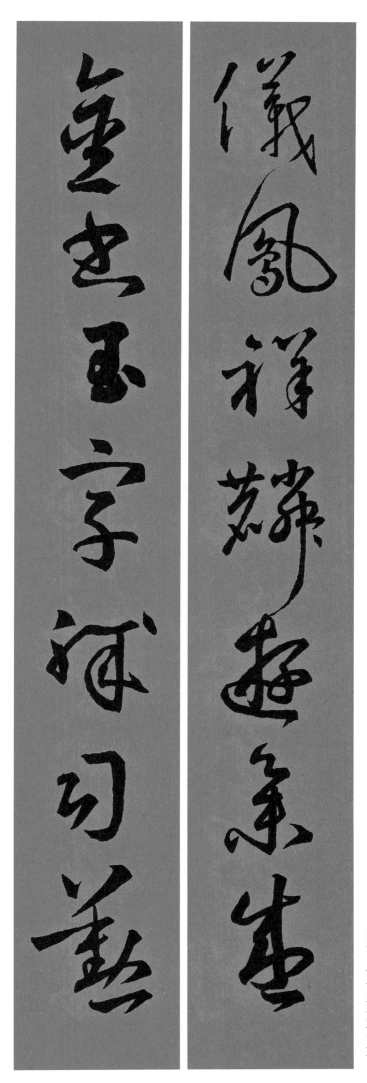

上联｜仪凤祥麟游集盛
下联｜金书玉字职司勤

论仁议福保家金玉

远性任情乐其安闲

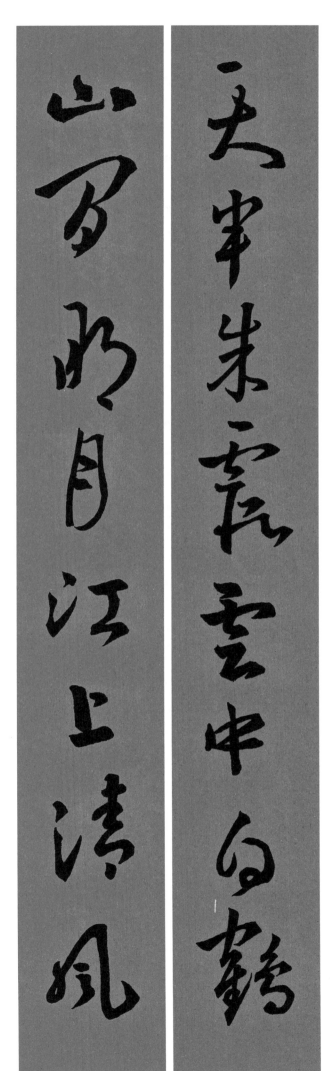

上联—天半朱霞云中白鹤
下联—山间明月江上清风

桃李春风一杯酒

书窗夜雨十年灯

上联｜桃李春风一杯酒

下联｜书窗夜雨十年灯

允执其中通今博古

拾级而上造极登峰

上联　允执其中通今博古
下联　拾级而上造极登峰

脱俗书成一家法

写生卷有四时春

上联 脱俗书成一家法

下联 写生卷有四时春

佐时理物天与厥福

善和履仁地赖其勋

上联｜佐时理物天与厥福
下联｜含和履仁地赖其勋

阳羡春茶瑶草碧

兰陵美酒郁金香

改草衣卉服之观人间温暖

极错彩镂金之妙天下文明

上联一 改草衣卉服之观人间温暖
下联一 极错彩镂金之妙天下文明

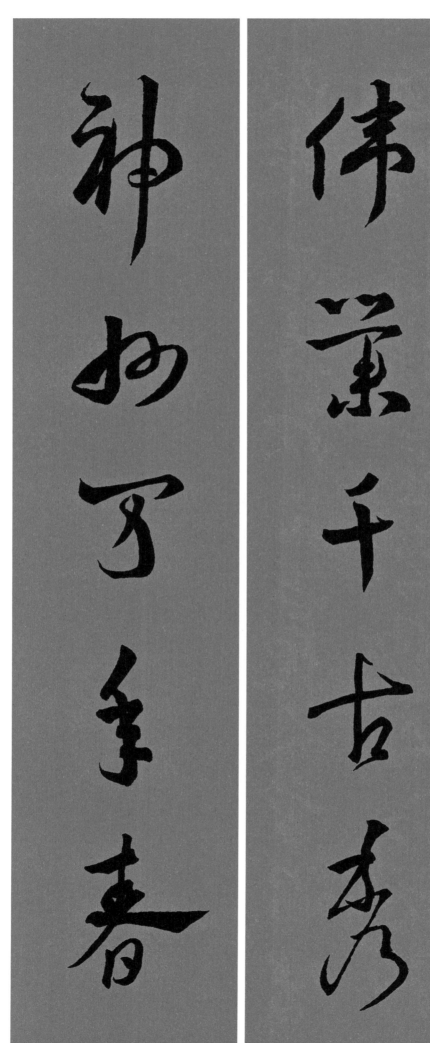

上联 伟业千古秀
下联 神州万年春

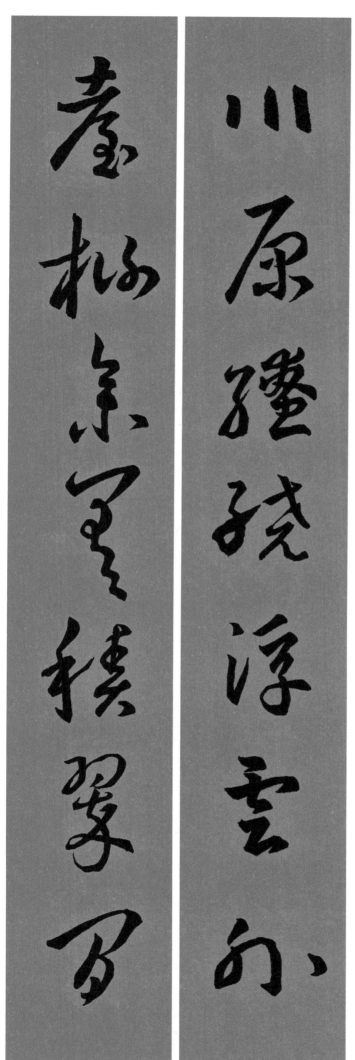

上联 | 川原缭绕浮云外

下联 | 台榭参差积翠间

远取群山千里碧

将来秀汝双头簪

远取群山千里碧

将来秀汝双头簪

藂宇既清竹林亦静

法天不老大地长春

上联｜兰宇既清竹林亦静
下联｜诸天不老大地长春

天地自成文湖山有美

国家期得士桃李无言

上联一天地自成文湖山有美
下联一国家期得士桃李无言

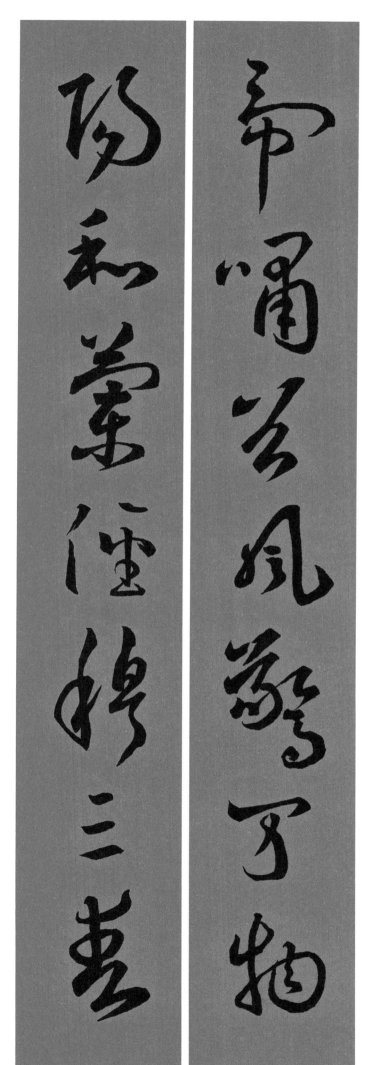

上联 — 虎啸谷风惊万物

下联 — 阳和兰径穆三春

玉兔依月宫华桂

宅荫庇柳门宜春

上联｜玉兔依月宫华桂
下联｜花盖庇柳门宜春

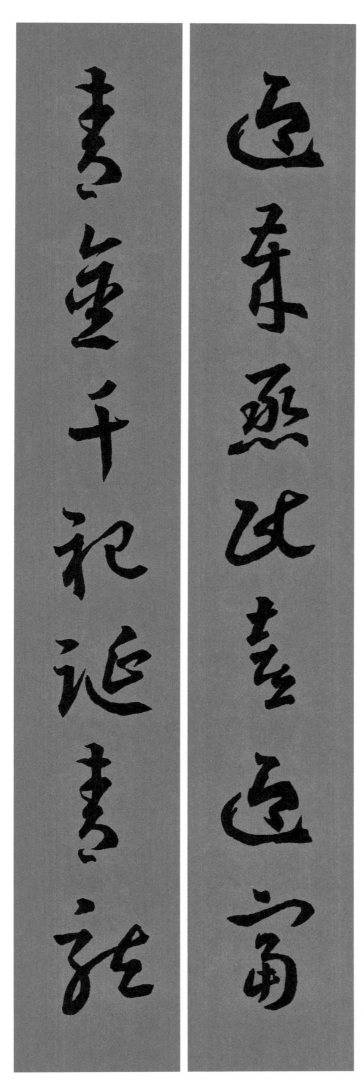

上联 迎岁烝民喜迎富

下联 青金千祀诞青龙

灵蛇屈伸警君子

行藏折曲俟佳时

上联 灵蛇屈伸警君子
下联 行藏折曲俟佳时

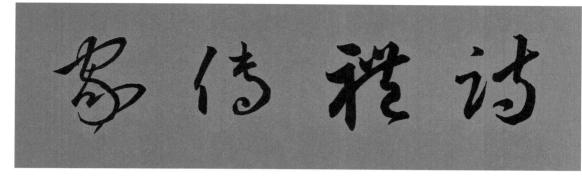

横披｜ 诗礼传家

横披｜ 万事如意

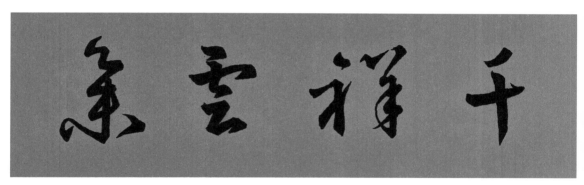

横披｜ 千祥云集

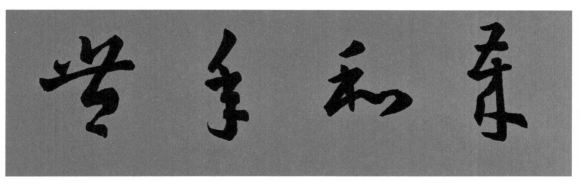

横披｜ 岁和年丰

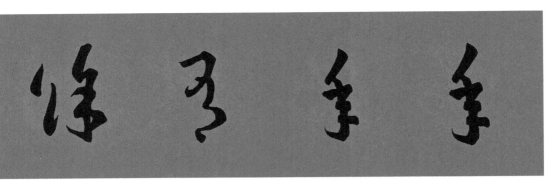

横披│年年有余

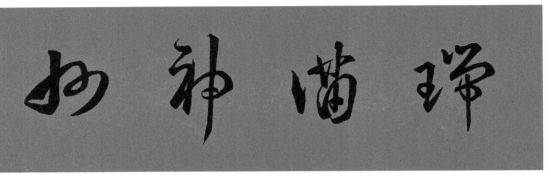

横披│瑞满神州

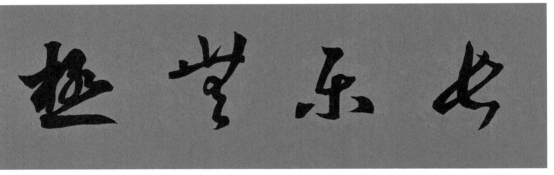

横披│长乐无极

小贴士

我国的第一副春联

五代后蜀主孟昶的"新年纳余庆，嘉节号长春"是我国的第一副春联。上联的大意是：新年享受着先代的遗泽。下联的大意是：佳节预示着春意常在。

图书在版编目(CIP)数据

王羲之草书集字春联 / 沈浩编. -- 上海：上海书画出
版社，2022.10
（春联挥毫必备）
ISBN 978-7-5479-2902-5

Ⅰ．①王… Ⅱ．①沈… Ⅲ．①草书—法帖—中国—东晋
时代 Ⅳ．①J292.23

中国版本图书馆CIP数据核字(2022)第174861号

王羲之草书集字春联
春联挥毫必备

沈浩 编

责任编辑	张恒烟　冯彦芹
审　读	陈家红
责任校对	朱　慧
技术编辑	包赛明

出版发行	上 海 世 纪 出 版 集 团 ⑧ 上海书画出版社
地址	上海市闵行区号景路159弄A座4楼
邮政编码	201101
网址	www.shshuhua.com
E-mail	shcpph@163.com
制版	上海久段文化发展有限公司
印刷	浙江海虹彩色印务有限公司
经销	各地新华书店
开本	690×787　1/8
印张	10
版次	2022年10月第1版　2022年10月第1次印刷
印数	0,001-4,000
书号	**ISBN 978-7-5479-2902-5**
定价	**35.00元**

若有印刷、装订质量问题，请与承印厂联系